书法
自学与鉴赏
丛帖

褚遂良 雁塔圣教序

卢国联 编

上海人民美术出版社

书法自学与鉴赏答疑

学习书法有没有年龄限制？

学习书法是没有年龄限制的，通常5岁起就可以开始学习书法。

学习书法常用哪些工具？

学习书法常用的工具有毛笔、羊毛毡、墨汁、元书纸（或宣纸），毛笔通常用笔头长度不小于3.5厘米的笔，以兼毫为宜。

学习书法应该从哪种书体入手？

学习书法一般由楷书入手，因为由楷入行比较方便。当然也可以从篆隶入手，这样比较纯艺术。这里我们推荐由欧阳询、颜真卿、柳公权等楷书大家入手，学习几年后可转褚遂良、智永，然后再学行书。行书入门以王羲之、赵孟頫、米芾等最好，草书则以《十七帖》《书谱》、鲜于枢比较适宜。学篆书可先学李斯、李阳冰，然后学邓石如、吴让之，最后学吴昌硕、金文。隶书以《乙瑛碑》《礼器碑》《曹全碑》等发蒙，进一步可学《张迁碑》《西狭颂》《石门颂》等，再往下可参考简帛书。总之，学书法要循序渐进，不可朝三暮四，要选定一本下个几年工夫才会有结果。

学习书法如何达到事半功倍的效果？

学习书法无外乎临、背二字。临的目的是为了矫正自己的不良书写习惯，确立正确的笔法和好字的标准；背是为了真正地掌握字帖。如果说学书法要事半功倍，那么一定要背，而且背得要像，从字形到神采都要精准。

这套书法自学与鉴赏从帖有哪些特色？

随着传统文化的日趋受欢迎，喜爱书法的人也越来越多。我们按照入门和鉴赏两个角度从现存的碑帖中挑选了65种。入门篇以技法完备和适宜初学为重点；鉴赏篇注重作品的风格取向和审美意义，为进一步学习书法开拓视野。

手机或平板电脑是现代人生活中不可或缺的必备用品，如何利用这一高科技产品帮助我们学习书法也成了我们的思考重点。有书法学习经验的人都知道教师示范对初学者的重要意义，为此我们为每一本字帖拍摄了名家临写的视频，大家可以通过扫码用手机或平板电脑观看，让现代化的工具融入到学习当中。

我们还特意为字帖撰写了临写要点，并选录了部分前贤的评价，相信这会有助于大家快速了解字帖的特点，在临习的过程中少走弯路。

入门篇碑帖

【篆隶】
· 《乙瑛碑》
· 《礼器碑》
· 《曹全碑》
· 吴让之篆书选辑
· 邓石如篆书选辑
· 李阳冰《三坟记》《城隍庙碑》

【楷书】
· 颜真卿《颜勤礼碑》
· 柳公权《玄秘塔碑》《神策军碑》
· 赵孟頫《三门记》《妙严寺记》
· 《龙门四品》
· 《张猛龙碑》
· 《张黑女墓志》《司马景和妻墓志铭》
· 智永《真书千字文》
· 欧阳询《皇甫君碑》《化度寺碑》
· 欧阳询《虞恭公碑》
· 欧阳询《九成宫醴泉铭》
· 虞世南《孔子庙堂碑》
· 褚遂良《倪宽赞》《大字阴符经》
· 欧阳通《道因法师碑》
· 颜真卿《多宝塔碑》

【行草】
· 王羲之《兰亭序》
· 王羲之《十七帖》
· 陆柬之《文赋》
· 怀仁集王羲之书圣教序
· 孙过庭《书谱》
· 李邕《麓山寺碑》《李思训碑》
· 怀素《小草千字文》
· 苏轼《黄州寒食诗帖》《赤壁赋》
· 黄庭坚《松风阁诗帖》《寒山子庞居士诗》
· 米芾《蜀素帖》《苕溪诗帖》
· 鲜于枢行草选辑
· 赵孟頫《前后赤壁赋》《洛神赋》
· 赵孟頫《归去来辞》《秋兴诗卷》《心经》
· 文徵明行草选辑
· 王铎行书选辑

鉴赏篇碑帖

【篆隶】
· 《散氏盘》
· 《毛公鼎》
· 《石鼓文》《泰山刻石》
· 《石门颂》
· 《西狭颂》
· 《张迁碑》
· 楚简选辑
· 秦汉简帛选辑
· 吴昌硕篆书选辑

【楷书】
· 《嵩高灵庙碑》
· 《爨宝子碑》《爨龙颜碑》
· 《六朝墓志铭》
· 褚遂良《雁塔圣教序》
· 颜真卿《麻姑仙坛记》
· 赵佶《瘦金千字文》《秾芳诗帖》
· 赵孟頫《胆巴碑》

【行草】
· 章草选辑
· 唐代名家行草选辑
· 张旭《古诗四帖》
· 颜真卿《祭侄文稿》《祭伯父文稿》
· 《争座位帖》
· 怀素《自叙帖》
· 黄庭坚《诸上座帖》
· 黄庭坚《廉颇蔺相如列传》
· 米芾《虹县诗卷》《多景楼诗帖》
· 王宠行书选辑
· 祝允明《草书诗帖》
· 赵佶《草书千字文》
· 董其昌行书选辑
· 张瑞图《前赤壁赋》
· 王铎草书诗帖
· 傅山行草选辑

碑帖名称及书家介绍

《雁塔圣教序》全称《大唐三藏圣教序》，又称《慈恩寺圣教序》。

褚遂良（596~658），字登善，杭州钱塘（今浙江杭州）人，祖籍阳翟（今河南禹州）。唐朝政治家、书法家。

碑帖书写年代

唐永徽四年（653）立石。

碑帖所在地及收藏处

现位于陕西西安南郊慈恩寺大雁塔底层南门门洞两侧的两个砖龛之中，东、西龛各一。

碑帖尺幅

西龛内为唐太宗撰文《圣教序》碑，文左行，书写行次从右向左，21行，行42字，共821字；东龛内为唐高宗撰文《圣教序记》碑，文右行，书写行次从左向右，20行，行40字，共642字。两碑行文及形制对称。

历代名家品评

唐张怀瓘评曰：『美女婵娟似不轻于罗绮，铅华绰约甚有余态。』

清秦文锦亦评曰：『褚登善书，貌如罗绮婵娟，神态铜柯铁干。此碑尤婉媚遒逸，波拂如游丝。能将转折微妙处一一传出，摩勒之精，为有唐各碑之冠。』

碑帖风格特征及临习要点

《雁塔圣教序》的结构比较疏朗，有点偏方，看似形散，精神内聚。它是通过点画之间相互照应，用笔势把彼此联系在一起，形成一种默契。

《雁塔圣教序》的用笔给人的感觉是『宽绰』和『连贯』。起、收笔之间都彼此『沟通』，以行书的笔意贯穿左右和上下、点画之间，部件组合虽宽绰有余，但不觉散乱。『笔势』的作用，在它们之间得到了充分的体现。如『福』字，左右组合，左部斜点收笔的上挑之势，和右部衔接在了一起，使彼此成为了一个共同体。

大唐　太宗文皇
帝制三藏圣教序
盖闻二仪有象显
覆载以含生四时

大唐太宗文皇

帝製三藏聖教序

盖聞二儀有象顯

覆載以含生四時

无形潜寒暑以化

物是以窥天鉴地

庸愚皆识其端明

阴洞阳贤哲罕穷

其數然而天地苞

乎陰陽而易識者

以其有象也陰陽

處乎天地而難窮

者以其无形也故
知象显可征虽愚
不惑形潜莫睹在
智犹迷况乎佛道

者以其無形也故
知象顯可徵雖愚
不惑形潛莫覩在
智猶迷況乎佛道

崇虚乘幽控寂弘
济万品典御十方
举威灵而无上抑
神力而无下大之

崇虚乘幽控寂弘

济万品典御十

举威灵而无上抑

神力而无下大之

则弥于宇宙细之
则摄于毫厘无灭
无生历千劫而不
古若隐若显运百

则弥於宇宙細

则攝於豪釐無減

無生歷千劫而不

古若隱若顯運百

福而
長今
妙道
凝玄
遵之
莫知
其際

法流
湛寂
挹之
莫測
其源
故知
蠢蠢

凡愚区区庸鄙投
其旨趣能无疑惑
者哉然则大教之
兴基乎西土腾汉

凡愚区区庸鄙投其旨趣能无疑惑者哉然则大教之兴基乎西土腾汉

庭而皎梦照东域
而流慈昔者分形
分迹之时言未驰
而成化当常现常

之世人仰德而知遵及乎晦影归真仪越世金容掩色不镜三千之光

丽象开图空端四

八之相於是微言

广被拯含类於三

途遗训遐宣导群

生于十地然而真
教难仰莫能一其
指归曲学易遵邪
正于焉纷糺所以

生於十地然而真

教難仰莫能一其

指歸曲學易遵邪

正於焉紛糺所以

空有之论或习俗
而是非大小之乘
乍沿时而隆替有
玄奘法师者法门

空有之論或習

而是非大小

之乘

玄奘法時而隆替有

法師者法門

之领袖也幼怀贞
敏早悟三空之心
长契神情先苞四
忍之行松风水月

之领袖也幼怀贞
敏早悟三空之
长契神情先苞
忍之行松风
水月

未足比其清華仙

露明珠讵能方其

朗潤故以智通無

累神測未形超

尘而迥出只千古
而无对凝心内境
悲正法之陵迟栖
虑玄门慨深文之

尘而迥出隻千古
而無對凝心內境
悲正法之陵遲栖
慮玄門慨深文之

訛謬思欲分條析
理廣彼前聞截僞
續真開茲後學是
以翹心淨土往遊

西域乘危遠迈杖
策孤遠積雪晨飛
塗闲失地驚砂夕
起空外迷天萬里

山川拔煙霞而進

影百重寒暑蹑霜

雨而前蹤誠重勞

輕求深顛達周遊

西宇十有七年穷
历道邦询求正教
双林八水味道浪
风鹿菀鹫峰瞻奇

西宇十有七年穷

历道邦询求远教

双林八水味道浪

风鹿菀鹫峰瞻奇

仰异承至言于先
圣受真教于上贤
探赜妙门精穷奥
业一乘五律之道

馳驟於心田八藏

三箧之文波濤

口海爰自所歷之

國惣將三藏要文

凡六百五十七部

譯布中夏宣揚勝

業引慈雲於西極

注法雨於東垂

教缺而复全苍生
罪而还福湿火宅
之乾焰共拔迷途
朗爱水之昏波同

教缺而復全蒼生

罪而還福濕火宅

之乾焰共拔迷途

朗爱水之昏波同

臻彼岸是知恶因
业坠善以缘升升
坠之端惟人所托
譬夫桂生高岭云

臻彼岸是知恶因

業以缘

坠善以

坠之端惟人

譬夫桂生高嶺云

露方得泫其花莲
出渌波飞尘不能
污其叶非莲性自
洁而桂质本贞良

露方得泫其花莲
出渌波飞尘不能
污其叶非莲性自
洁而桂质本贞良

由所附者高则微
物不能累所凭者
净则浊类不能沾
夫以卉木无知犹

由所附者高則微
物不能累所憑者
淨則濁類不能沾
夫以卉木無知猶

资善而成善况乎

人伦有识不缘庆

而求庆方冀兹经

流施将日月而无

穷斯福遐敷与乾
坤而永大
永徽四年岁次癸
丑十月己卯朔十

窮斯福遐敷與乾

坤而永大

永徽四年歲次

丑十月己卯朔十

癸

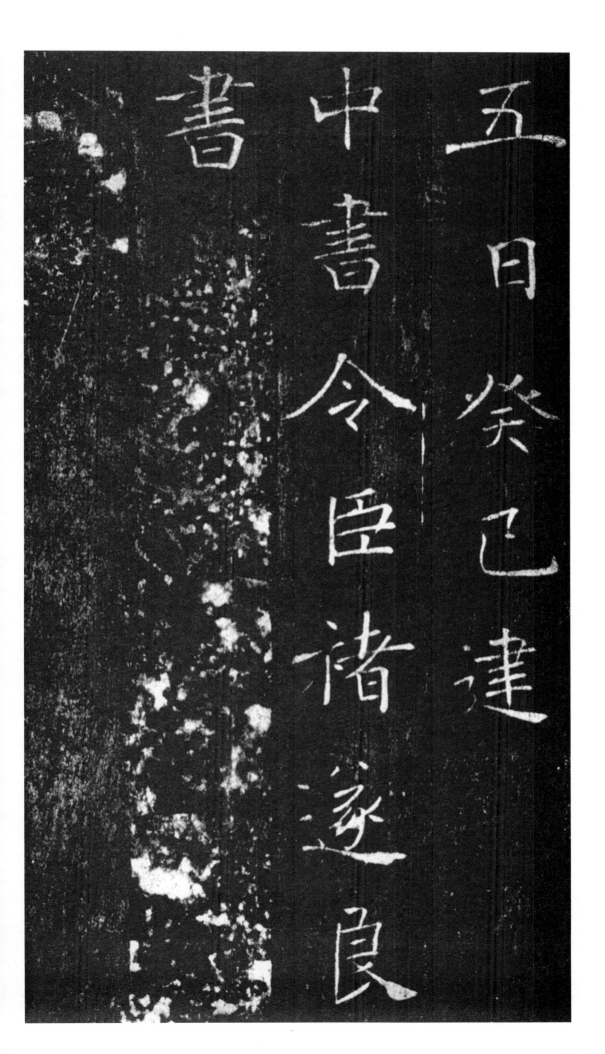

大唐皇帝述三藏
聖教序記
夫顯揚正教非
無以廣其文崇闡

微言非贤莫能定
其旨盖真如圣教
者诸法之玄宗众
经之轨躅也综括

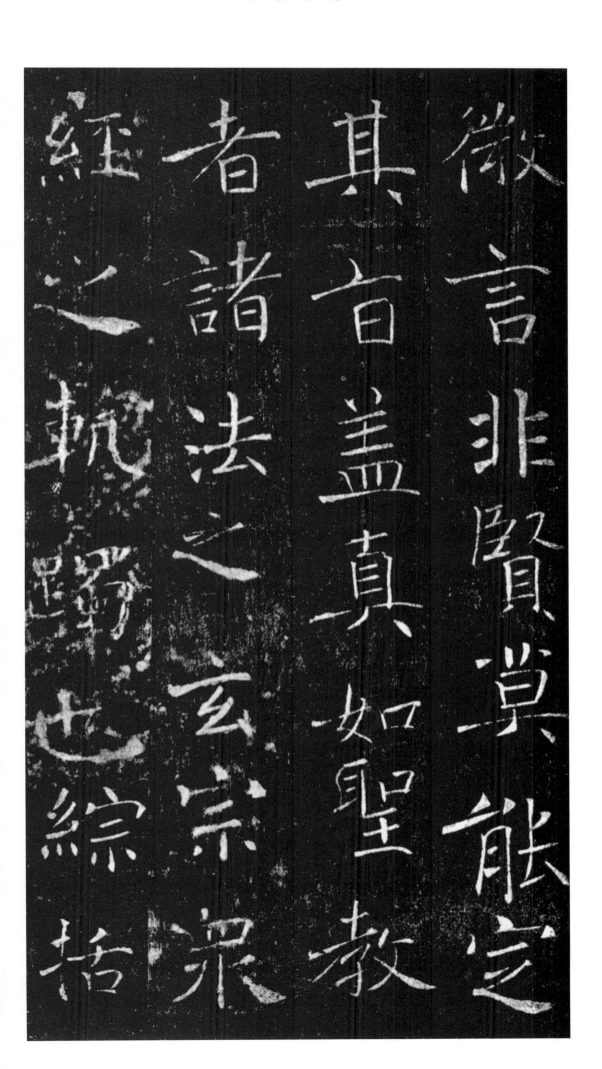

微言非贤莫能定
其旨盖真真如圣教
者诸法之玄宗众
经之轨躅也综括

宏遠奧旨邃深極
空有之精微體生
滅之機要詞茂道
曠尋之者不究且

源文显义幽理之
者莫测其际故知
圣慈所被业无善
而不臻妙化所敷

源文顯義幽理之
者莫測其際故知
聖慈所被業無善
而不臻妙化所敷

缘无恶而不翦开
法网之纲纪弘六
度之正教拯群有
之涂炭启三藏之

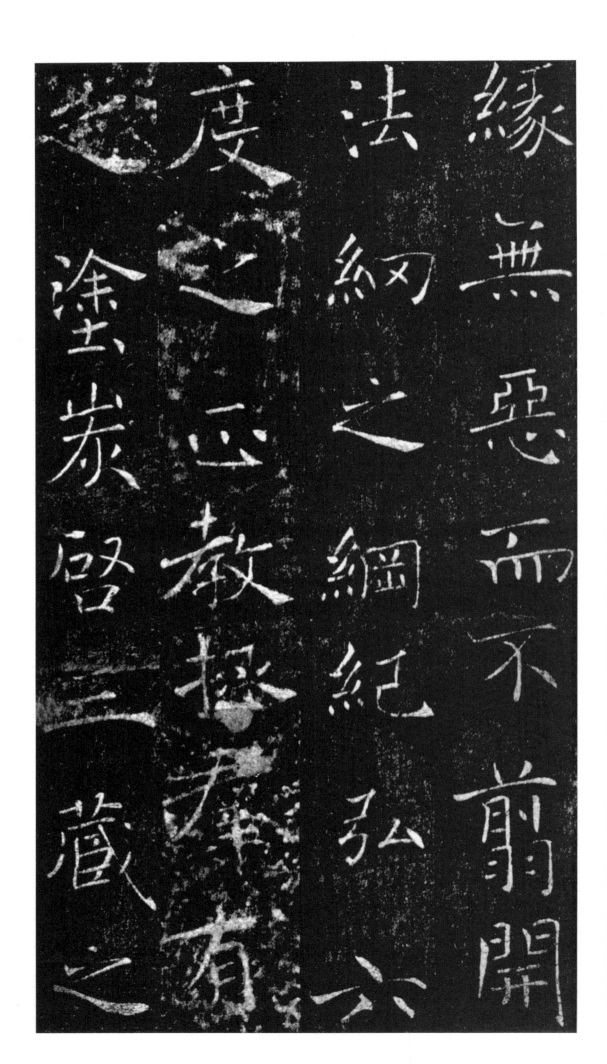

秘扃是以名无翼
而长飞道无根而
永固道名流庆历
遂古而镇常赴感

秘扃是以名無翼
而長飛道無根而
永固道名流慶歷
遂古而鎮常赴感

应身經塵劫而不
朽晨鍾夕梵交二
音於鷲峯慧日法
流轉雙輪於鹿菀

排空寶盖接翔雲

而共飛庄野春林

與天花而合彩伏

惟

皇帝陛下
上玄资福垂拱而
治八荒德被黔黎
敛衽而朝万国恩

皇帝陛下
上玄资福垂拱而
治八荒德被黔黎
敛衽而朝万国恩

加朽骨石室归贝
叶之文泽及昆虫金
匮流梵说之偈遂
使阿耨达水通神

加朽骨石室歸貝

葉之文澤及昆虫蝥盞

遺流梵説之偈遂

使阿耨達水通神

甸之八川者闍崛
山接嵩華之翠嶺
竊以法性凝寂靡
歸心而不通智地

玄奥感恳誠而遂

顯豈謂重昏之夜

燭慧炬之光火宅

之朝降法雨之澤

於是百川異
流同會於海
萬區分義總
成乎實豈與
湯武校其優
劣堯舜

比其圣德者哉玄
奘法师者夙怀聪
令立志夷简神清
韶龀之年体拔浮

比其聖德者哉玄

奘法師者夙懷聰

令立志夷簡神清

韶龀之年體拔浮

华之世凝情定室
匿迹幽岩栖息三
禅巡游十地超六
尘之境独步伽维

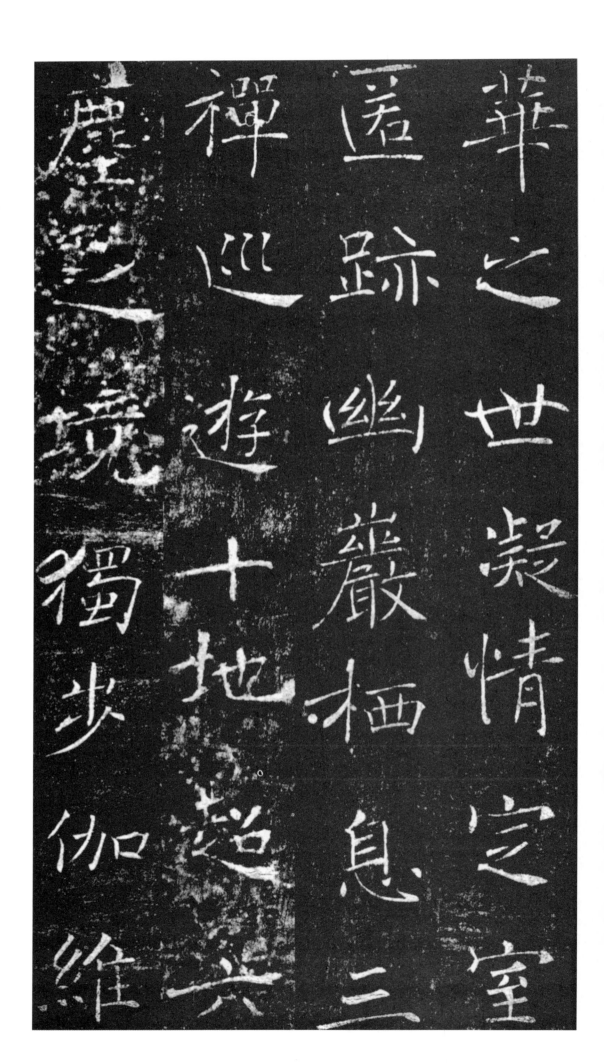

会一乘之旨随机
化物以中华之无
质寻印度之真文
远涉恒河终期

曾一乘之旨随机

化物以中华之无

质寻印度之真文

远涉恒河终期

满字频登雪岭更
获半珠问道往还
十有七载备通释
典利物为心以贞

淵字頻登雪嶺獲半珠問道往還十有七載備通釋典利物為心以

觀十九年二月六

日奉

勑於弘福寺翻譯

聖教要文凡六百

五十七部引大海
之法流洗尘劳而
不竭传智灯之长
焰皎幽暗而恒明

五十七部引大海之法流洗尘劳而不竭传智灯之长焰皎幽暗而恒明

自非久植胜缘何以
显扬斯旨所谓法
相常住齐三光之
明

自非久植勝緣何以

顯揚斯旨所謂法

相常住齊三光之

明

我皇福臻同二仪
之固伏见
御制众经论序照
古腾今理含金石

古騰今理含金石
御製衆經論序照
之固伏見
我皇福臻同二儀

之声文抱风云之
润治辄以轻尘足
岳坠露添流略举
大纲以为斯记

之聲文抱風雲之
潤治輙以輕塵之
嶽隊露添流略舉
大綱以爲斯記

永徽四年歲次癸
丑十二月戊寅朔
十日丁亥建
皇帝在春宮日制

永徽四年歲次癸
丑十二月戊寅朔
十日丁亥建
皇帝在春宮日制

此文
尚書右僕射上柱
國河南郡開國
臣褚遂良書

图书在版编目（CIP）数据

褚遂良《雁塔圣教序》/ 卢国联编著 . —上海：上海人民
美术出版社 , 2018.6
（书法自学与鉴赏丛帖）
ISBN 978-7-5586-0721-9

Ⅰ . ①褚… Ⅱ . ①卢… Ⅲ . ①楷书－碑帖－中国－唐代 Ⅳ.
① J292.24

中国版本图书馆 CIP 数据核字 (2018) 第 048771 号

书法自学与鉴赏丛帖

褚遂良《雁塔圣教序》

编　　著：卢国联
策　　划：黄　淳
责任编辑：黄　淳
技术编辑：史　湧
装帧设计：肖祥德
版式制作：高　婕　蒋卫斌
责任校对：史莉萍
出版发行：上海人民美术出版社
　　　　　（上海市长乐路 672 弄 33 号）
邮　　编：200040　　　电　　话：021-54044520
网　　址：www.shrmms.com
印　　刷：上海盛通时代印刷有限公司
地　　址：上海市金山区金水路 268 号
开　　本：787×1390　　1/16　　3.75 印张
版　　次：2018 年 6 月第 1 版
印　　次：2018 年 6 月第 1 次
书　　号：978-7-5586-0721-9
定　　价：25.00 元